書苑拾遺

孫克弘書名勝漫録

王禕 主編

馮威 編

上海辭書出版社

孫克弘（一五三二—一六一一），字允執，號雪居，華亭（今上海松江）人，明代書畫家。官至漢陽知府。他在繪畫、園林、詩文、書法、金石、篆刻、工藝諸領域皆有造詣，是松江畫派的代表人物。有《林下清課圖》《花卉圖》《水圖冊》等繪畫作品傳世，編著有《古今石刻碑帖目》《備攷古今石刻碑帖目》等。

孫克弘出身名門，是明代名臣孫承恩的獨子，自幼受到全面而良好的儒家教育，「少敏慧博涉羣書，氣度蕭遠，有晉人風，書畫入逸品」（《婁縣誌》）。孫克弘謹守孝道，在父親去世後纔以父蔭爲仕，頗有政聲。但他最終還是倦於明末激烈的黨爭，在隆慶六年（一五七二）回鄉隱居，與陳繼儒等一衆好友在詩文畫酒茶中終老，不負才華。

繼觀中國藝術史，具有文化氣質的書畫家很多，但鮮有像孫克弘這樣的博涉衆藝的人物。他具有當官的行政才能，風度翩翩，好交友，長於社交。他是史有定評的畫家，擅山水、花鳥畫，遠師五代南唐徐熙，近師明代沈周等，成就斐然，位列松江畫派。此外，他是園林家，辭官回鄉後將舊居修整爲花園精舍，「一木一瓦、一椽一桷，與俗人營造迥然不同」（《雲間誌略》），史稱「孫家園」。他是工藝家，長於鑲嵌技藝。他是收藏家，尤富藏書。他是金石、碑帖學家，曾爲古今石刻碑帖編目，所藏明拓《石鼓文》今歸故宮博物院收藏。

在此要强調的是，孫克弘還是一位書法家，常爲畫名所掩。他傳世的書法作品大多是畫作的落款或題辭。結合不多的史料，我們可以大概了解到，孫克弘長於隸書和行草書，主要取法對象是明代書家宋克。與同時代書法大家相比，他的行草和隸書的確不出常格。但是，這種舊觀點將隨着其作品的新發掘而改變。

我們在檢索民國藝術出版物中發現，由中華書局在民國九年（一九二〇）三月出版的《孫雪居行楷》是一本罕見的孫克弘小楷作品。此冊原件形制不詳，爲高格廬舊藏，經高野侯鑒定後作爲『名人真蹟』系列中的第二十種面世。此作爲孫克弘七十二歲時書寫，内容記錄包括『孫家園』在内的松江地區園林名勝。我們認爲，這冊作品具有重要的史料和藝術價值。

孫克弘留下的文字作品極少。此冊字數約爲二千四百字，前有小序，文前鈐『敦復堂』朱文引首印，後有落款，文尾鈐『雪居』白文印和『漢陽太守』朱文印，是一本完整的著作，既可填補孫克弘傳闕，更是研究明後期江南園林史的一手史料。更爲重要的是，此冊小楷極爲精湛，筆法流利，時出章草筆意，結體扁横，具有魏晉風度，風格飄逸自然，如其爲人。如是小楷，放在有明一代，絕不在文徵明、祝允明、董其昌輩下。

爲廣流傳，我們以《孫雪居行楷》爲底本，依内文重新定名爲《孫克弘書名勝漫録》，並依體例重新製版，尚希周知。

竊計天壤間名山大川，及前代上下賢喆或依山臨水辟治園亭臺榭堂館以為別業者，其勝槩即攬睹圖誌且不可窮，安能身游一一經歷。無論他地，即吾郡環四郭而外，亦多甲墅名圖。而人亡人得，興廢靡常。資富者倚財為命，

祗变易壅断，为居积讨。而雅志潜幽者，颇阻于力而未遂。浮沉消长，一因人以为著塞。而予坐是往往有不可徧识之憾矣。予居後际谿，旁有隙地，松木成林，係是先文简手植百年之物。乃曰溪构室敏厔，復就其冈为亭，植桃柳松杉数十株涧侧。当春夏交，清阴襲

人弗流泉映發睠邠之藻斗華頗稱朴野僅
僅成一么麽梗概以庶幾無墮先文簡栽木之
意云耳敢云園圃哉惟是曩日吾郡諸賢其
興弗境值固多以園居頡頏相尚歷於今雖
不無廢敗而至若天作地藏足以供耳目而
資艷説者詎忍令其泯滅弗傳每當幽惊

人，异流泉映發。雖乏藻華，頗稱朴野，僅僅成一么麽梗概，以庶幾無墮先文簡栽木之意云耳。敢云園圃哉惟是。曩日，吾郡諸賢其興异境值，固多以園居，頡頏相尚。歷於今雖不無廢敗，而至若天作地藏，足以供耳目而資艷説者，詎忍令其泯滅弗傳？每當幽惊

長夜不寐之時滂集諸勝及蒙林九峰間
遺跡綴之一冊冀博賞好古者訂正傳之不
朽弁備考誌者紀之云

名山

于山諸山之氣高者以形似天馬故稱天馬山

昔干將鑄劍于此工多琳官梵宇春時游人

甚盛下即圓智寺古石浴殿後祀二陸像及

長夜不寐之時，滂集諸勝及蒙林九峰間遺跡，綴之一冊，冀博賞好古者訂正，傳之不朽，并備考誌者紀之云。

名山。　干山。　諸山之最高者，以形似天馬，故稱天馬山。昔干將鑄劍于此，上多琳官梵宇，春時游人甚盛。下即圓智寺、古石塔，殿後祀二陸像。及

有沈寮詩刻山反有徐御醫勅塋墓

宣廟賜宮人亦塋焉并御筆孫真人伏帝

像春曉圖及御製詩刻石于墓前寺基乃

陸士衡草堂遺址也　　鳳皇山攍九峰之

首延頸舒翼宛如鳳翥有南安太守張東

海先生墓于上　　小崐山可望峰泖御陳仲

有沈寮詩刻。山後有徐御醫勅塋墓，宣廟賜宮人亦塋焉，并御筆《孫真人伏帝像》《春曉圖》，及御製詩，刻石于墓前。寺基乃陸士衡草堂遺址也。鳳皇山攍九峰之首，延頸舒翼，宛如鳳翥。有南安太守張東海先生墓于上。　小崐山。可望峰泖。陳仲

醋讀書齋在其上　崑山東西二峰

延亘四五里招提蘭若隱見其中望之穠

郁深秀產茶上有宣教講寺殿後有洗心

泉東有金粟軒中庭古桂孫漢陽書扁錢

文通公撰記并書東有沐堂庵門徑窵勝竹

林茂鬱　小赤壁上多堂峰巒壑隱

醋讀書齋在其上。佘山。山東西二峰延亘四五里，招提蘭若隱見其中，望之穠郁深秀。產茶。上有宣教講寺，殿後有洗心泉。東有金粟軒，中庭古桂。孫漢陽書扁，錢文通公撰記并書。東有沐堂庵，門徑窵勝，竹林茂鬱。小赤壁。下上多堂，峰巒隱

6

崱壁立數仞，寏竒士人鑿石、中嘗有水墨
松枝如畫者崖有一寺今廢　細林山又名神
山八景曰義士古碑曰素翁仙塚曰洞口春
雲曰西潭夜月曰丹井靈源曰金沙夕照曰
崇真曉鐘曰晚香遺址錢文通公有詩碑刻
殿傍有沈向兒彭素雲像于後　梘山下

起，壁立數仞。取奇，土人鑿石，石中嘗有水墨松枝如畫者。舊有一寺，今廢。　細林山。又名神山。山有八景，曰義士古碑，曰素翁仙塚，曰洞口春雲，曰西潭夜月，曰丹井靈源，曰金沙夕照，曰崇真曉鐘，曰晚香遺址。錢文通公有詩碑刻殿傍，有沈句泉、彭素雲像于後。　梘山。下

有平原邨以陸士衡乃名　　薛山在郡

城北有二沈學士墓苦節先生墓表

弘樹林立鍾賈山西陳氏墓前二大檜三是陳

朝物太府熊軫峰手題弘樹林并自書扁

白石山房在佘山水部章麓苑憲文建内

大竹山徑茂密小午橋沙寄亭石壇蒺

有平原邨，以陸士衡得名。

薛山。在郡城北，有二沈學士墓，苦節先生墓表。士弘樹林。

白石山房。

白石山房。在佘山。水部章麓苑憲文建。內大竹，山徑茂密。小午橋、紗寄亭、石壇、蒺

在鍾賈山西。陳氏墓前二大檜，云是陳朝物。太

守熊軫峰手題士弘樹林，并自書扁。

青桂陂，孫雪居書。水竹居，王百谷書。丹崖青壁。在鳳皇山南麓，何孝廉繩武建。原係莫方伯忠江別業。莫送徐氏，今归繩武。內有石壁，廿餘丈。

初拜石堂，王荆公書。及壁觀石徑、雪浪巇、考盤，在澗諸勝處。

泖塔。在大泖北，為一郡叢林之寂。有

青桂陂孫雪居書水竹居王百谷書
丹崖青壁在鳳皇山南麓何孝廉繩武建
原係莫方佰忠江別業莫送徐氏之嗚繩
武內有石壁廿餘丈初拜石堂王荆公書
及壁觀石徑雪浪巇考盤在澗諸勝
處
泖塔在大泖北為一郡叢林之寂有

潮音閣莫方伯如忠書一碧萬頃孫漢陽克

弘隸書黑豹君公記序題詠正多　畸野立

盧山之陰与平原相望坂自題堂云右丞新

聿譜內史舊家山陸孝廉萬言建堂從

董太史書內呂盧山茅堂鐵樹山房

文三橋題書深居趙松雪書雪浪蘇東

右

潮音閣，莫方伯如忠書。一碧萬頃，孫漢陽克弘隸書。累朝名公記序、題詠甚多。　畸墅。在盧山之陰，與平原相望。故自題堂云『右丞新堂』，譜內史舊家山，陸孝廉萬言建。堂聯董太史書。內有盧山景堂、鐵樹山房、文三橋題書。深居，趙松雪書；雪浪，蘇東

10

坡畫蔚暎堂王捄松荊石畫一丘一壑孫漢

易雪居畫青山白雲屠儀部長卿畫巢

青閣董玄宰畫升樓雪居畫召引

髮陸宮保平泉題唐左史元徵畫片玉

莫廷韓畫憶新堂太史王緱山畫釣

魚間處董玄宰畫龍孫□

董玄宰書

坡書。蔚暎堂，王相公荊石書。一丘一壑，孫漢易雪居書。青山白雲，屠儀部長卿書。巢青閣，董玄宰書。升樓，雪居書。召引晞髮，陸宮保平泉題，唐太史元徵書。片玉弁，莫廷韓書。憶新堂，太史王緱山書。釣魚間處，董玄宰書。龍孫□，董玄宰書，

桂窩、雙樹軒、乾坤一草亭、移翠臺、清朗閣，并自爲記，刻石山中。　雲香書屋。在細林山之陽，孫漢陽別業也。董太史書扁。竹樹陰翳，石蹬盤旋，有欲雨軒，有溪橋、白虹尾□澗一亭，曰捫堅，俱自書題扁，今爲壽藏。　庵山。在城北護祥浜西，舊爲禪居。有

桂窩雙樹軒乾坤一草亭移翠臺清
朗閣并自爲記刻石山中　雲香書屋
在細林山之陽孫漢陽別業也董太史書扁
竹樹陰翳石蹬盤旋有欲雨軒有溪橋白
虹尾□澗一亭曰捫堅俱自書題扁今爲壽
藏　庵山在護祥浜西舊爲禪居有

孫漢陽書靈鷲山房之額薛氏墓廬長林

霞屋一水平橋　綠雲洞立靜安寺僧壽寧

栖息之所檜竹桐柏環植廬外疑為華陽小

有之境子昂書扁楊鐵崖為志　晚節

軒陸官保書立白龍潭寺東有小池陸官

保顯書曹谿一勺刻石于壁又有補衲軒陸

孫漢陽書靈鷲山房，亦家。薛氏墓廬、長林覆屋、一水平橋。

綠雲洞。在靜安寺。僧壽寧栖息之所，檜竹桐柏環植廬外，疑為華陽小有之境。子昂書扁，楊鐵崖為志。

晚節軒。陸官保書。在白龍潭寺東。有小池。陸官保題書曹谿一勺，刻石于壁。又有補衲軒，陸

大行伯達書香山閣方佰 莫中江書

南山勝地立府學之東宋崇寧中張形於阮

鑿地阿住き雞淨像邑人請額賜名演

敖禅寺後阺南禅寺元中書馬右丞榜其

門曰南山徠地中有綠筠樓雷音堂元翰林

學士閣復書

西郊草堂立林西超果寺

大行伯達書。香山閣，方伯莫中江書。　南山勝地。在府學之東。宋崇寧中，張期浣鑿地，得住老羅漢像。邑人請額，賜名演教禪寺，後改南禪寺。　西郊草堂。在城西超果寺。

香山閣，方伯莫中江書。　南山勝地。宋崇寧中，張期浣鑿地，得住老羅漢像。邑人請額，賜名演教禪寺，後改南禪寺。　西郊草堂。在城西超果寺
元中書馬右丞榜其門曰南山勝地。中有綠筠樓、雷音堂，元翰林學士閣復書。

之東章裁之祖文授經于此顧文僖公清贈

詩有之卷有吾伊惟祖武家詁清白是孫謀

至今揚之堂中　金澤寺即熙浩寺內有

湖石假山殿前皆不斷雲皆宋时物殿宇宏大

宋里人費輔所創雖杭云靈隱蘇云承天莫

定至偉內有貝多林金鯽池梅雪軒天香亭

殿前有『不斷雲』，皆宋時物。殿宇宏大，宋里人費輔所創，雖杭云靈隱、蘇云承天，莫定其偉。內有貝多林、金鯽池、梅雪軒、天香亭、

之東。章裁之祖文授經于此。顧文僖公清贈詩有云『巷有吾伊惟祖武，家詁清白是孫謀』，至今揚之堂中。　金澤寺，即熙浩寺。內有湖石、假山，

蒼蔔室凌雲閣微哂堂尚書舊榻及有

隸書長湖萬頃高巘千尋立山上秀橋亭甚

偉惜乎豪家所借凭半　正氣堂陳繼

儁仲醇之居王荊石書扁在錢家府巷東唐

太史文獻贈一聯云孝友亦為政文章別有權

詞人名衲坐上嘗滿　濯錦園顧中翰

正誼仲方建，門署董祠部嗣成書，在東門外濯錦江東。入門榆徑，內有瀼西草堂、同野堂、天朗閣、曇華庵、栖禪室、半山閣、武陵隄、池上亭、泰華軒、山池林木諸勝。

熙園。顧光祿正心仲修建。在東外三節坊東，廣百餘畝。內高山大池，華堂臺榭，廻廊橋梁諸勝，

正誼仲方建門署董祠部嗣年羨立東門外
濯錦江東入門榆徑內有瀼西草堂同野堂
天朗閣曇華庵栖禪室半山閣武陵隄池
工亭泰華軒山池林木諸勝　熙園領光
祿正心仲候建立東外三節坊東廣百餘
訖內高山大池華堂臺榭廻廊橋梁諸勝

極不伟麗　灌園周學憲思並萊峰讀
素窗立縣治西北入門榮桑徑堂曰萊峰書
屋青林富竹隱諸窗　陶白垒在西城內
思鑪巷中章水部憲文　蒇書窗內侯靖節
香山二公像　水部自署云學靖節先生賦歸去
翁慕秀山居士扮大乘法齋署俱孫漢陽八分

極其伟麗。

灌園。周學憲思兼萊峰讀書處，在縣治西北。入門柴桑徑，坐曰萊峰書屋、青林窩、竹隱諸處。陶白垒。在西城內思鑪巷中，章

水部憲文讀書處。內供靖節、香山二公像。水部自署云『學靖節先生賦歸去辭，慕香山居士持大乘法』。齋署俱孫漢陽八分

書扁額

瑶潭別墅 高吏部南州士別業
立西郊北有世奕堂世壽堂藏書閣含春塢
好古堂百苍樓諸處荷香竹色宜于夏月避
暑屠儀部隆有記莫方伯如忠有賦
孤國在西郊白龍潭北唐伯徽文濤所建內
有隸夢堂孫漢陽書眾香國土董大史書

書扁額。

瑶潭別墅。高吏部南州士別業，在西郊北。有世賢堂、世壽堂、藏書閣、含春塢、好古堂、百苍樓諸處。荷香竹色，宜于夏月避暑。屠儀部隆有記，莫方伯如忠有賦。

拙圃。在西郊白龍潭北。唐伯徽文濤所建。內有隸夢堂，孫漢陽書。眾香國土，董太史書。

苍莜竹石時令童子拂拭精潔時人驕為水
磨園亦雲林之僻也　南園在竹籬茅舍
舊址中方范太僕推一別業七齒叔子太學
久親所居內有祖星堂莫方佰中江書扁
堂皆奇峰古樹若瑞雲峰武谿雲皆郡中
故云舊是張太學雙崔憲所建
[印] 嘯園

苍卉竹石，時令童子拂拭精潔。時人驕為水磨園，亦雲林之僻也。　南園。在竹籬茅舍舊址中方，范太僕惟一別業，今為叔子太學久觀所居。內有應星堂，莫方伯中江書扁。堂皆奇峰古樹，若瑞雲峰、武谿雲，皆郡中所無。舊是張太學雙崔憲所建。　嘯園。

在府後東馬橋北巷內范太僕惟一所建內
有天游閣王酉室穀祥書来崔亭張緒
事承憲書又有玄暢堂　梅南草堂陸祠
部以寧建董玄宰畫吸雲樓陸庆陽大行題
老圃漢陽退息之所在居後隔河
由蒼石陂傍溪有佚我堂春醉室蘿薜軒

在府後東馬橋北巷內。范太僕惟一所建。內有天游閣，王酉室穀祥書；来崔亭，張給事承憲書。又有玄暢堂。

老圃。漢陽退息之所，在居後，隔河由蒼石陂傍溪。有佚我堂、春醉室、蘿薜軒

卧雲樓，陸庆陽大行題。　　梅南草堂。陸祠部以寧建，董玄宰書。

吸雲樓，陸庆陽大行題。

曲廊曰青柯径，後為歲寒書屋。癸卯春，穀雨，書于敦復堂。雪居克弘，時年七十有二。

曲廊曰青柯径後為歲寒書屋
癸卯春霰雨書于敦復堂雪居克弘
時年七十有二